KB045188

고급 한글 서예 정법

정주환 저

한글 서예의 기초
한글 서체의 기본
서예 작품의 형식과 표구
한글 반흘림의 기본
한글 전 예서
각종 한글 고전의 감상
한글 서예의 창작과 감상
실용과 상업 서예

법문북스

차 례

한글 서예의 기초 4

한글 서체의 기본 8

서예 작품의 형식과 표구 38

한글 반흘림의 기본 41

한글 전·예서 63

각종 한글 고전의 감상 66

한글 서예의 창작과 감상 87

실용과 상업 서예 93

머 리 말

오랜 역사 속에 면면히 계승하여 온 우리 민족 고유의 서(書) 예술이 해방 이후 한때 무분별한 외래 문화의 도입으로 말미암아 일반에게 거의 소외되다 싶이하였으나 근자에 와서 서예 풍토가 많이 조성되어 한문 서예와 더불어 우리의 한글 서예도 많은 발전을 보았고, 순수한 우리의 글을 소재로 한 아름다운 한글 서예를 새로이 계발하고, 육성하려는 움직임이 과거 어느 때보다 활발히 전개되고 있음은 우리나라 문화 예술의 앞날을 위해서도 매우 반가운 일이 아닐 수 없다.

이러한 서예의 추세와 현실에 비추어 보다 알차고 풍부한 내용의 한글 서예 교본이 있어야 하겠기에 그동안 시간 틈틈히 써 온 글씨와 자료들을 모아 감히 「정법 한글 서예」를 간행하기에 이른 것이다.

이 책은 한글 서예를 배우고자 하는 모든 학생들은 물론 일반 서예 연구자에게도 도움이 될 수 있도록 다음과 같은 점에 유의하여 편집하였다.

一, 기초 이론은 되도록 간략하고 알기 쉽게 요점만을 설명하였으며, 누구나 알기 쉽도록 한글만으로 표기하였다.

一, 내용의 충실을 기하고 계단식으로 효과 있는 학습을 하기 위하여 여러가지 형식의 「글씨본」을 많이 수록하였다.

一, 정자로부터 시작하여 흘림, 진흘림, 궁체, 판본체의 순으로 체계 있게 나열하였으며, 각 체마다 기초 설명을 충실히 하였다.

一, 한글의 모범 고전(古典)을 빠짐없이 수록하였으며 기타 감상 자료도 적의 선정하여 도움이 되도록 하였다.

一, 한글 서예의 창작력을 기르기 위하여 현대 서예 대가의 작품들을 예시하여 특별 감상자료로서 수록하였다.

一, 한글 서예의 실용면을 고려하여 그 활용 범위와 여러 가지 서식을 예시함으로써 실생활에 도움이 되도록 하였다.

한글 서예의 기초

서예 용구(用具)

서예를 배우는 데 필요한 기본 용구로는 붓·먹·벼루·종이 등이 있다.

이 네 가지의 용구를 옛부터 문방 사우(文房四友) 또는 문방 사보(文房四寶)라고 하여 일반 용구와는 구별하여 소중히 다루어 왔다.

붓

붓은 모든 서예 용구 가운데서도 가장 중요한 것이다. 흔히 말하기를 「처음 배울 때는 아무 붓이나 쓰다가 차차 좋은 붓을 쓰면 되지 않느냐」라고 하는데 그것은 잘못된 생각이다. 달필인 사람이나 초심자를 막론하고 좋은 붓이면 그만큼 능률도 좋기 마련이다. 그러므로 될 수 있으면 정선된 양질(良質)의 붓을 사용하도록 권하고 싶다.

붓의 종류는 여러 가지가 있는데 붓털의 성질에 따라 털이 부드러운 유호필(柔毫筆)과 억센 털로 만든 강호필(剛毫筆), 강호와 유호를 섞어 만든 겸호필(兼毫筆) 등이 있다. 그리고 붓의 크기에 따라 대필(大筆), 중필(中筆), 세필(細筆) 등으로 구분된다.

따라서 필봉(筆鋒)이 긴 것을 장봉(長鋒), 짧은 것을 단봉(短鋒)이라고 한다.

초심자로서 먼저 선택할 붓은 강호보다 유호필을 택하도록 하되 1호(필관의 직경이 1·5㎝정도)나 2호 붓을 사용하는 것이 가장 이상적이다.

그리고 붓을 선택하는 방법은 먼저 풀을 먹여 놓은 붓을 풀어서 털 끝이 곧게 펴졌는가를 살펴 보아야 하고, 또 붓촉이 뾰족하고 자연스러운 것이어야 한다. 그리고 붓털을 부채살처럼 펴보아서 끝부분이 고른 것을 선택하도록 한다.

벼루

벼루는 연면(硯面, 먹을 가는 면)이 까끌까끌한데 그것을 봉망(鋒鋩)이라고 한다. 그 봉망이 고우면서 단단하여야 먹이 곱게 갈리고 먹물이 잘 마르지 않아서 좋다.

벼루 돌로는 중국산 단계석(端溪石)으로 만든 것이 최상품이나 우리나라에서 생산되는 해남석(海南石)、보영석(保寧石)、백운석(白雲石)、청석(靑石)、남포석(藍浦石)、단양석(丹陽石) 등도 우수하다.

벼루를 살 때에는 연면(硯面)에 물이나 침을 조금 발라 보아서 더디 마르는 것이 좋고, 또 입김을 불어 보아 빨리 증발되지 않은 것이 좋다. 그리고 벼루의 한 끝을 들어 퉁겨 보아서 둔탁한 소리가 나지 않고 맑고 높은 소리가 나는 것이 좋은 벼루이다.

초심자로서 처음에 준비할 벼루의 크기는 최소한도 가로 15㎝、세로 24㎝ 정도의 것이라야 한다.

앞의 붓에 대해서도 권유한 바이지만 특히 벼루는 한 번 사두면 몇 년 뿐만 아니라 잘 쓰고 간수하면 후손에게까지 골동품으로 남겨 줄 수도 있는 것이니 될 수 있으면 좋은 벼루를 준비하기 바란다.

먹

먹은 벼루에 갈아 보아 연하게 미끄러지듯 갈리고 끈기가 있는 것이 좋다. 거품이 나고 찌꺼기가 생기는 것은 마른 후 화선지가 팽팽하지 않고 구겨진 듯한 감이 난다.

먹에는 송연먹과 유연먹이 있는데, 송연먹은 소나무의 옹이를 태운 그을음에다 아교를 섞고 향료를 넣어 만든 것이다.

초심자로서는 다른 용구도 마찬가지겠지만 먹에 대해서도 그 품질을 가려내기가 어려운 것이니 역시 신용있는 필방을 찾는 것이 좋을 것이다.

종이

글씨를 쓸 때의 종이는 먹물이 알맞게 번지며, 먹물을 잘 흡수하는 지질(紙質)이어야 하는데, 초심자로서 화선지 이외의 다른 종이에 연습을 할 때는 너무 두꺼운 종이

(단계석 벼루)

나 미끄러운 아트지는 피하고 선화지(앞면이 미끄럽고 뒷면은 까슬까슬하다)나 갱지를 사용하는 것이 좋다. 신문지에 연습을 하는 것은 종이나 아무래도 정성이 들지 않고 심성(心性)에 미치는 영향도 없으므로 될 수 있는대로 흰 종이에 연습하기를 바란다. 그리고 어느 정도 숙달되면 화선지에 쓰는 법을 배워 나가야 한다. 함묵(含墨)과 먹의 농도(濃度) 조절을 화선지라야만 가능하고 아울러 필력을 얻는데도 화선지라야 진전이 빠른 것이다.

먹 갈 기

글씨 공부는 먹갈기로부터 시작된다고 한다. 대개 먹을 가는 것을 가볍게 여기는 경향이 있으나 서예에서는 먹을 가는 과정을 중요하게 여긴다. 먹을 가는 것은 자기의 마음을 바르게 가는 것이라고도 한다.

먹을 가는 방법은 옆의 그림에서 보는 바와 같이 세 손가락으로 먹을 가볍게 쥐고 팔에 힘을 빼어 천천히 타원형 또는 앞뒤로 갈아야 한다.

엣부터 먹갈기는 「병든 여자와 같이 갈아야 한다」는 말이 있는데, 먹을 천천히 갈면서 글씨를 쓸 수 있도록 마음을 안정시키고 조용히 글씨본을 살펴 가면서 써야할 글씨를 구상하게 되는 것이다. 그리고 먹물은 다소 진한 듯싶을 정도로 갈아야 한다.

먹갈기에서 특히 유의해야 할 일은 처음부터 벼루에 많은 물을 따르지 말고 연적이나 작은 주전자로 조금씩 따라 가며 필요한 용량의 먹물을 갈아 쓰려고 하지 말고 갈린 먹물을 끌어 올리고 또 밀어 내려서 연지에 먹물을 저장해야 한다.

연주(硯柱)에 부딪히지 않도록 주의해야 하고 연면에서만 먹을 갈아야 한다.

(먹 가는 법)

붓 풀 기

붓을 푸는 것을 윤필(潤筆)이라고 하는데, 먹갈기와 병행해야 할 일은 붓풀기이다. 먹을 다 간 뒤에 갑자기 붓을 풀려고 하면 잘 풀리지 않으므로 어느 정도 먹이 갈렸다고 생각할 때 미리 붓을 연지의 먹물에 듬뿍 적셔 필산(筆山)에 잠시 걸쳐 두었다가 먹갈기가 끝나면 붓을 연면에 비슷이 뉘어 오른손에 먹을 쥐어 붓끝 쪽으로 가볍게 어내며 붓털이 가지런히 모아지도록 조필(調筆)을 해야 한다. 흔히 먹물을 제대로 갈지 않고 윤필을 하는 사람이 있으나 이렇게 되면 나중에 먹물의 농도(濃度)를 조절하기가 어려우므로 주의해야 한다.

그리고 서예 용구는 기본되는 네 가지 용구 이외에 벼루에 물을 따르는 연적(硯滴)과 종이가 움직이지 않도록 누르는 서진(書鎭)(문진이라고도함), 붓을 말아서 가지고 다닐 때 필요한 붓발, 글씨를 쓸 때 종이 밑에 까는 모전(담요나 융 따위), 그 밖에 쓰던 붓을 걸쳐 놓는 필산(筆山), 먹을 올려 놓는 묵상(墨床)과 붓결이와 붓통 등이 있음을 알려 둔다.

글씨를 쓰기 전의 예비지식

자 세

글씨를 쓰는 자세는 세 가지로 나눌 수 있다. 의자에 앉아 쓰는 경우와 서서 쓰는 경우 그리고 방바닥에 엎드려 쓰는 자세 등이 있다. 의자에 앉아 쓸 때에는 책상에 배가 닿지 않을 정도로 다가 앉으며, 다리는 꼬지 말고 두 무릎 사이를 자연스럽게 벌리며 약간 뒤로 당겨 발가락 쪽으로 가볍게 힘을 주어 뒤꿈치가 조금 들리게 한다. 상체는 허리를 펴고 앉아 몸 전체가 약간 앞으로 숙게 한다.

책상의 높이는 배꼽 정도의 높이가 알맞다. 다음에 서서 쓸 때는 양쪽 다리를 조금 벌려서 상체를 안정시키며 왼손으로 책상위 종이의 한 끝을 가볍게 짚는다.

그리고 방바닥에 엎드려 쓸 경우에는 책상다리로 앉거나 꿇어 앉아서 쓰되 상체는 의자에 걸터앉아 쓸 경우와 마찬가지이다. 또 왼쪽 무릎은 꿇고 오른쪽은 세우며 왼팔을 뻗어 바닥을 짚는 자세도 좋다. 아뭏든 너무 긴장하지 말고 자연스럽게 편안한 자세를 취하도록 한다.

집 필

붓을 쥐는 법은 붓대에 한 손가락만을 걸쳐 쥐는 단구법(單鉤法)과 두 손가락으로

완 법

완법(腕法)이란 글씨를 쓸 때의 팔가짐을 말하는데 다음의 세 가지가 있다.

(1) **현완법(懸腕法)** 오른팔을 가볍게 쳐들고 쓰는 법으로 팔대가 수평이 되게 한다. 글씨를 쓸 때는 손가락으로 글씨를 쓴다고 생각하지 말고 팔대와 손목을 움직여 써야 한다. 그리고 초심자는 현완법으로부터 익혀야 한다.

(2) **제완법(提腕法)** 오른편 팔꿈치를 책상 위에 가볍게 대고 쓰는 법이다. 이것은 중자 이하의 세자를 쓰는 데 편리하다.

(3) **침완법(枕腕法)** 왼손을 오른손목의 맥소(脈所) 아래 가볍게 받쳐 쓰는 법인데 주로 세자를 쓸 때 편리하다. 그러나 보통 극세자(極細字)를 제외하고는 제완 또는 현완법으로도 쓸 수 있으며, 행서, 초서를 쓸 때는 현완법이 더욱 편리하다. 이외에 판서법(版書法)이 있는데 이는 손밑에 받침대를 대고 인쇄판에 손때가 묻지 않도록 쓰는 방법이다.

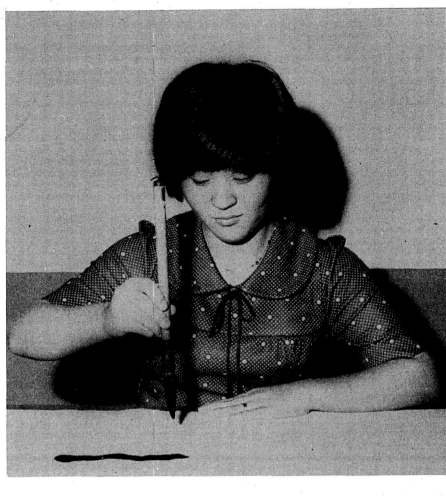

운 필

운필(運筆)이란 붓을 움직여 글씨를 쓰는 것을 말한다. 운필에는 기필(起筆), 송필(送筆), 수필(收筆), 그리고 공필(空筆)등이 있다.

기필은 또 낙필(落筆) 혹은 기봉(起鋒)이라고도 하며 점획을 그을 때 처음 붓을 대는 부분, 즉 일필의 첫머리(起首)를 말하는데, 기필은 대개 붓을

송필은 기필에서 수필에 이르는 중간 운동을 말하며 또 송봉(送鋒)이라고 한다. 송필은 비교적 가볍고 빠르게 써야 한다.

수필은 종필(終筆), 지필(止筆), 수봉(收鋒)등 여러 가지 말로 일컬어지는데, 붓을 거두는 부분 즉 일필의 끝(末尾)을 말한다. 수필은 기필의 경우와 마찬가지로 무겁고 느리게 써야 하며 붓은 기필 쪽으로 가볍게 거두어야 한다.

걸쳐 쥐는 쌍구법(雙鉤法)이 제일 많이 쓰여지고 있다. 쌍구법은 단구법에 비하여 붓대를 힘주어 쥘 수 있으므로 보통 중필(中筆) 이상의 대필(大筆)을 쓸 때에 알맞으며 단구법은 세자(細字)를 쓸 때 쥐는 법이다.

붓을 쥐는 위치는 붓대의 중간부분으로 하되 서체와 글자의 크기 등에 따라 다소 상하의 위치를 조절하면 된다. 집필의 요령은 실지허장(實指虛掌)이란 말로 요약할 수 있는데, 실지란 붓대를 쥐는 손가락에는 힘을 주어 충실히 하되, 허장은 손바닥 즉 장중(掌中)이 공허(空虛)하게 계란을 쥔 것 같이 한다는 말이다. 그리고 단구법이나 쌍구법을 막론하고 글씨를 쓸 때에는 붓을 수직으로 세워 써야 한다. 이를 직필(直筆)이라고 한다. 옛사람들은 직필을 익히기 위해서 걸고리가 없는 붓대 위에 동전을 얹어 놓고 연습을 하기도 하였다. 글씨를 쓰다 보면 직필이 잘되고 있는지 알기 어려우므로 주위 사람에게 확인해 주도록 하는 것도 좋은 방법이 된다.

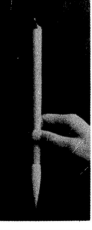

단구법(單鉤法)

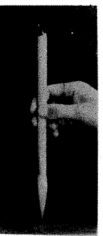

쌍구법(雙鉤法)

그리고 운필에는 더디고(遲), 빠르고(速), 가볍고(輕), 무겁고(重), 느림(緩)과 급(急)함 등의 차이가 있으므로 다음과 같은 점에 유의해야 한다.

○세로 획은 가로 획보다 다소 무겁고 느리게 운필한다.

○원편으로 긋는 삐침은 바른 편으로 긋는 점이나 파임보다 다소 가볍게 빨리 써야 한다.

○획수가 적은 글자는 획이 많은 글자보다 조금 느리게 운필한다.

○한 글자 중의 제일 긴 획은 대개 주획(主畫)이 되므로 신중히 다루어야 한다.

중 봉

중봉(中鋒)은 붓을 움직일 때 붓촉이 획의 중심을 지나도록 쓰는 것을 말한다. 한글 글씨를 쓸 때도 마찬가지로 중봉을 지켜야 한다. 다만 기필을 할 때 한자의 경우처럼 장봉(藏鋒) (역입법이라고도 함)은 하지 않아도 무방하다.

근래 한글에 있어서도 한자(漢字)의 역입법으로 쓰는 사람이 많은데 이는 한글 특유의 선미(線美)를 둔하게 하는 감이 없지 않다.

필 의

흔히 글씨를 평가할 때 「글씨가 죽어 있다」는 말을 하는데, 이는 운필의 속도에도 관계되는 것이지만 무엇보다도 필의(筆意)를 살려 쓰는 것이 중요하다. 필의란 한 획

에서 다음 획으로 옮기는 붓의 운동이라 할 수 있다. 즉 종이에 붓은 닿지 않으나, 실획(實畫)을 쓸 때와 같이 일정한 속도와 형세를 취하도록 해야 한다. 그렇지 않으면 자연 필의가 끊어져서 소위 「죽은 글씨」가 되기 쉬운 것이다. 그러므로 필의를 살리려면 글자의 외형에만 너무 구애를 받지 말고 붓에 한번 먹을 묻히면, 최소한 한 자 정도는 끝까지 다 쓰도록 수련을 쌓아야 한다. 흘림 글씨나 초서의 경우에는 더욱 중시된다.

결 구

결구(結構)는 점획을 조립하여 글자를 구성하는 것을 말한다. 글자의 중심과 좌우 균형, 향배(向背), 부앙(俯仰) 등의 결구 요소와 여러 가지 원칙(書法)이 있으므로 이를 잘 배워 나가도록 해야 한다.

접 필

접필(接筆)은 결구를 할 때 점과 획이 서로 잇닿는 것을 말하는데, 접필은 대개 얕게 하는 경우가 많다. 그리고 글자에 따라 깊이 접필을 해야 하는 때가 있으며 또한 접필을 하지 않는 경우도 있으므로 유의하기 바란다. 다시 말해서 아무 획이나 다 붙여 써서도 안되고 무턱대고 띄어 써서도 안된다.

다음의 기본 글씨편을 잘 살펴서 바른 접필 요령을 배우도록 한다.

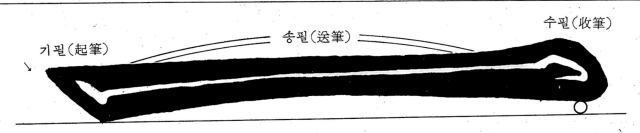

◇→표 방향으로 붓을 대어 중간 부분(송필)을 조금 가늘게 그어 끝부분(수필)을 돌이켜 세워 수필 방향으로 붓을 뗀다.

◇가로획은 수평선상에서 수필 부분이 조금 올라가게 한다.

한글 서체의 기본

한글 서체는 궁체(宮體)가 기본이 된다. 궁체란 글자 그대로 옛날 궁중에서 이루어진 글씨체를 말한다.

한글을 배우는 순서는 먼저 그 근본이 되는 고체(판본체)로부터 시작하여 궁체의 정자, 흘림, 진흘림 등으로 배우는 것이 바람직한 일이기는 하나 초심자들의 임서(臨書)의 능력부족과 이해력 등을 고려하여 궁체를 바탕으로한 현대인의 서체로부터 시작하는 것도 좋을 것으로 본다.

다음의 글씨본과 같이 모든 획중의 획이라 할 수 있는 가로 세로 획부터 충분히 연습하여 터득한 다음 바른 순서를 좇아 모음과 자음, 그리고 기본 문자의 결구법 등을 배워 나가기 바란다.

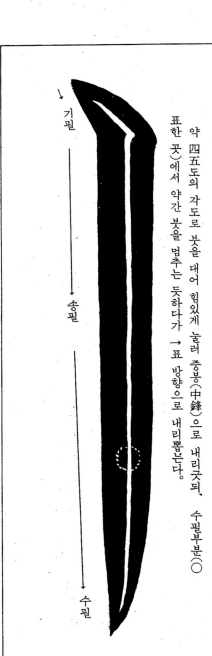

약 四五도의 각도로 붓을 대어 힘있게 눌러 중봉(中鋒)으로 내리긋되, 수필부분(○표한 곳)에서 약간 붓을 멈추는 듯하다가 →표 방향으로 내리뽑는다.

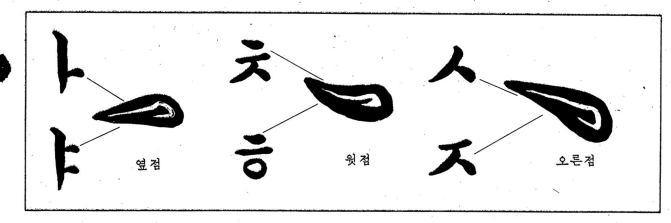

옆점 윗점 오른점

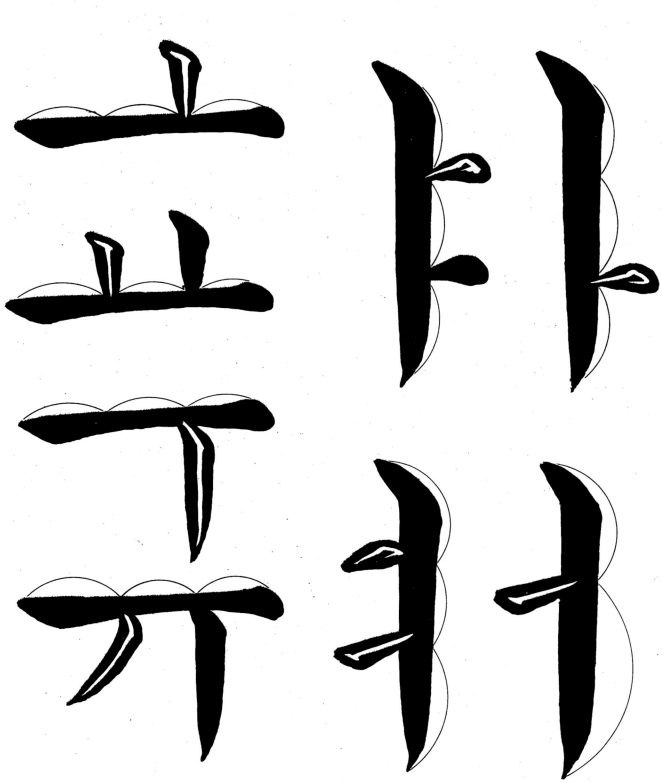

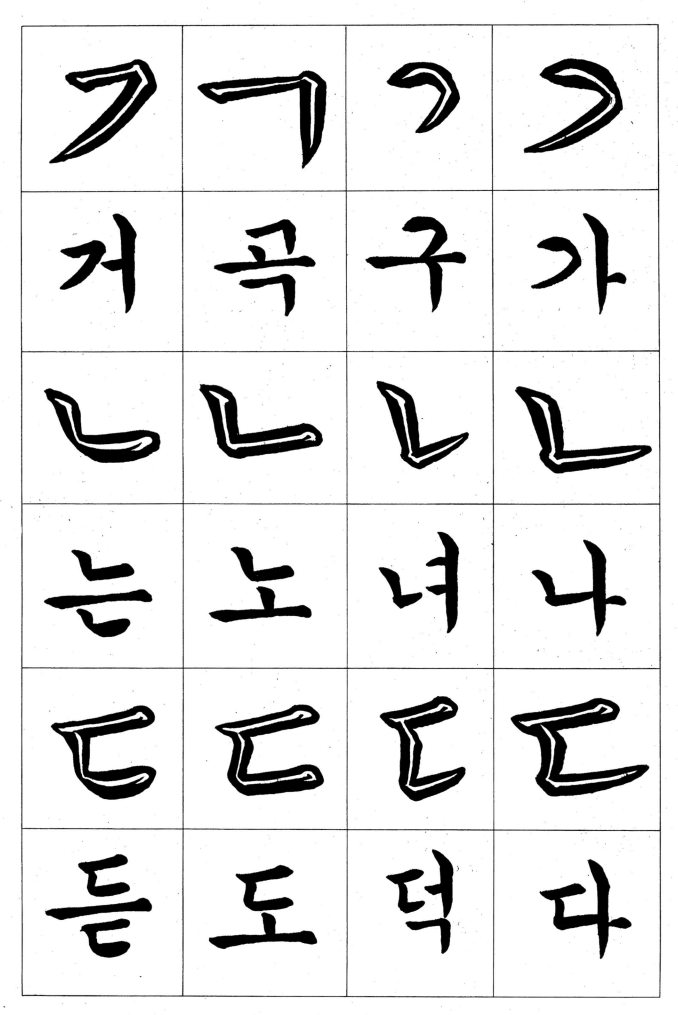

ㄹ	ㄹ	ㄹ	ㄹ
를	로	려	라
ㅂ		ㅁ	
봄	바	뭄	마
ㅅ	ㅅ	ㅅ	ㅅ
숫	소	서	사

1

ㅈ	ㅈ	ㅇ	
저	자	앙	옹
ㅌ	ㅋ	ㅊ	웇
타	ㅋ	빛	초
ㅎ	ㅍ	ㅍ	ㅌ
호	앞	파	같

받침이 없는 종모음(從母音)인 경우는 직
삼각형이 되게 한다.

상하 자음의 폭을 수직으로 같게 한다.

「ㄴ」받침의 폭은 상단 「전」자 넓이의
3/5으로 한다.

아

윤

름

전

다

통

3/5

13

내려쓰기(縱書)의 요령

내려쓰기의 요령은, 첫째 오른쪽 종모음의 줄을 수직으로 잘 맞추어야 하며, 둘째로 받침의 폭을 같게 해야 한다.

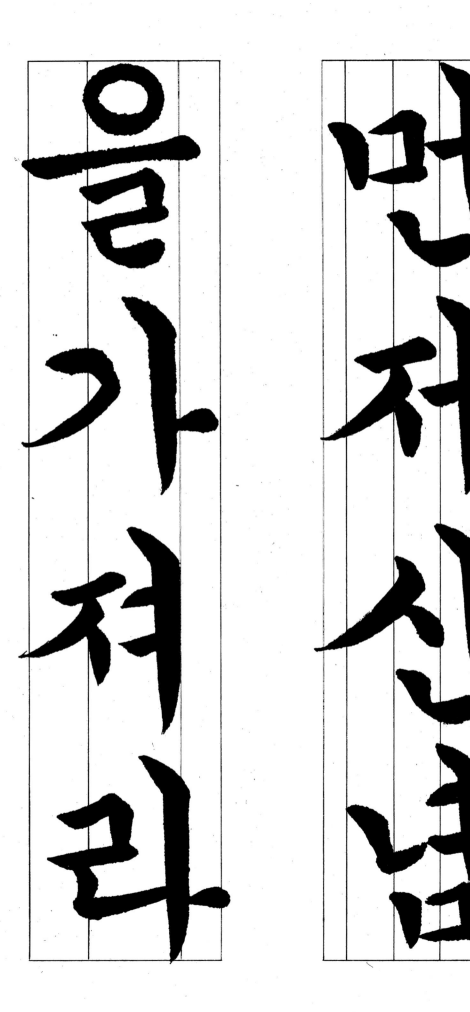

먼저 신념을

을가쳐라

14

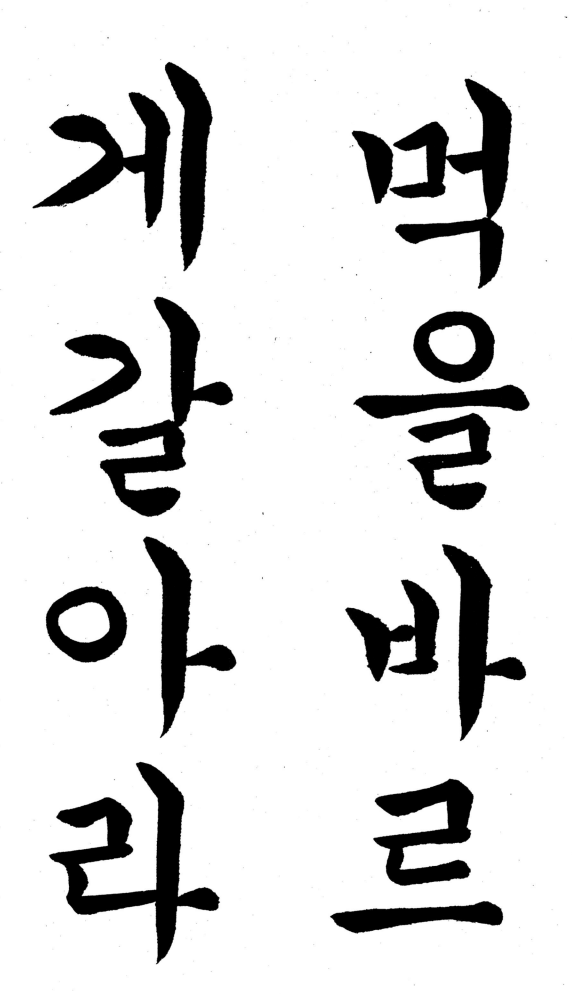

먹을 바르게 갈아라

15

글씨를 써라

정성을 드려

세월은 사람을 기다리지 아니하느니라

민족 고유의 아름다운 전통을 이어 나가자

남에게 이기려
하거든 먼저 자
기에게 이겨라

산은 올라오는 자에게만 정복되는 것을 알라

모든것을 그나름대로

이장을 만들수 있고

우리들 그치지 말고

녁이되 있었고

위와 같이 가로쓰기는 아래와 위를 가지런히 맞추어 쓰되 「고, 도, 그」는 상하의 폭을 좁게 한다.

ㄸ	ㄲ	ㄲ	ㄲ
따	꾸	꿔	까
ㅆ	ㅃ	ㄸ	ㄸ
싸	빠	또	떠
ㅉ	ㅆ	ㅆ	ㅅ
짜	있	쏘	써

ㄹㅁ	ㄱㅅ	ㅈㅈ	ㅉ
젊	샀	쭈	쩌
ㄴㅎ	ㄹㅎ	ㄹㅂ	ㄴㅈ
많	닳	밟	앉
ㅂㅅ	ㄹㄷ	ㄹㄱ	ㄹㅅ
없	핥	닭	돐

한결같이 떨어지는 물방울이 돌을 뚫은다

한 알의 밀이 땅에 떨어져 죽지 아니하면 한 알 그대로 있고 죽으면 많은 열매를 맺나니라

그대 스스로 돌아보아

그러지 않다고 생각할

때에는 천만인이 가로

막더라도 그대로 그 길

로 가라

여호와는 나의
목자시니 내가
부족함이 없으
리로다 그가 나
를 푸른 초장에
누이시며 쉴 만
한 물가으로 인
도하시는도다

2

가노라 삼각산아 다시
보자 한강수야 고국산
천을 떠나고자 하랴마
시절이 하 수상하니
울동말동 하여라

가마귀눈비맞아희는

듯검노매라야광명월

이야밤인들어두우라

임향한일편단심이야

변할줄이있으라

태산이 높다하되 하늘아
래 뫼이로다 오르고 또 오
르면 못 오를리 없건마는
사람이 제 아니 오르고 뫼
만 높다 하더라

31

전원에봄이오니이몸이
일이하다꽃나믄뉘옮기
며약밭은언제갈리아해
야대뷔어오너라삿갓먼
저결으리라

동포를살리려고붉은피
를흘리신이여겨레의가
슴마다임은살아계시니
이다강산에서리신뜻은
전후만대푸르리이다

3

ㅁ ㅅ ㅇ

ㄷ ㄱ ㄹ

ㄹ ㄷ ㄹ

ㅎ 지 늬

ㅎ 희 세

윗점

아래점

윗점과 아래점의 성질이
다르다. 아래점은 윗점보
다 약간 뉘어서 써야 한다.

호민도 늘히언마르는 낟 フ티

들리도 업스니이다 아바님도

어이어신마르는 어마님 フ티

괴시리업세라

잘가노라 닷지말며 못가노라 쉬지말라 브듸 굿지말고 촌음을 앗겻 슬아가다가 즁지곳흥 뎐안이 감만 못흥이라

오늘도다새거다호믜

메오가쟈수리내논다

미여든네논졉믜여주

마울길희쏑빠다가누

에먹켜보쟈수리

3

나라말이 중국과 달라 한자와는 서로 잘 통하지 아니하므로 백성이 말하고자 할 바가 있어도 제 뜻을 잘 펴지 못할 경우가 많은지라 내 이를 딱하게 여기어 새로 스물여덟 글자를 만드노니 사람마다 쉽게 배워 날로 쓰기에 편하게 하고자 할 따름이니라

액자

족자

서예 작품의 형식과 표구(表具)

서예 작품을 제작하는 형식에는 여러 가지가 있는 데 그 형식에 따라 작품의 구성이 판이하게 달라진다. 예를 들어 액자로서 잘 어울리지 않는 작품 구성이 족자로서는 조화가 이루어지는 작품이 있고 또 반대로 족자로서는 적당하지 않은 작품이 액자 또는 기타 형식으로는 잘 어울리는 경우가 있다. 그러므로 작품을 액자 할 때는 먼저 그 형식부터 고려하지 않으면 안된다. 그리고 서체와, 포치, 전체 구성 등을 염두에 두어야 할 것이다.

다음의 여러 가지 작품 형식을 참고하여 연구하기 바란다.

(1) 족자(簇子) 족자는 종폭(從幅)의 작품을 말고 펼 수 있도록 표구한 것으로서 종폭 이외의 횡폭(橫幅)의 족자도 있다.

(2) 현판(懸板) 횡폭의 작품을 표구틀에 표구한 것으로 보통 횡액(橫額) 또는 액자(額子)라고도 하는데 이 밖에 종액(縱額), 방액(方額), 원액(圓額) 등이 있고 또 표구를 하지 않은 현판(대개 목판을 사용)도 있다.

(3) 대련(對聯) 두폭으로 한 작품을 이루게 되는 작품형식을 말한다.

(4) 병풍(屛風) 작품폭의 수에 따라 二, 四, 六, 八, 一〇, 一二폭 등이 있으며, 두 폭으로 된 병풍은 쌍곡병(雙曲屛) 또는 가리개라고도 한다.

(5) 소품(小品) 소품은 화선지 반절 이하의 작은 작품을 말하며 선형(扇形), 원형(圓形) 등의 형식이 있다.

(6) 대작(大作) 서예 작품에서 대작이라고 하면 화선지 전지(全紙) 이상의 것을 말한다. 그리고 병풍 등은 물론 대작에 해당된다. 전지 이상의 대작을 쓸 때는 화선지를 미리 이어 붙인 뒤에 쓰게 된다.

인내와 노력
글자쓴

추석

뒷산에는 밤나무도 있었고
감나무도 있었다
아버지손목에 이끌려 할아버지
산소에가는 길에 아버지는
작은 집할아버지 방에 들어가시고
나는 백둥저고리입은 도래들과
뒷산에 올라왔다
붉은 감가지를 꺾어들고
조끼 주머니가 터지도록
밤을 넣어가지고

육군면 초교
윤채수

우리는 민족중흥의 역사적 사명을 띠고 이 땅에 태어났다 조상의 빛난 얼을 오늘에 되살려 안으로 자주독립의 자세를 확립하고 밖으로 인류공영에 이바지할 때다 이에 우리의 나아갈 바를 밝혀 교육의 지표로 삼는다 성실한 마음과 튼튼한 몸으로 학문과 기술을 배우고 익히며 타고난 저마다의 소질을 계발하고 우리의 처지를 약진의 발판으로 삼아 창조의 힘과 개척의 정신을 기른다 공익과 질서를 앞세우며 능률과 실질을 숭상하고 경애와 신의에 뿌리박은 상부상조의 전통을 이어받아 명랑하고 따뜻한 협동 정신을 북돋운다 우리의 창의와 협력을 바탕으로 나라가 발전하며 나라의 융성이 나의 발전의 근본임을 깨달아 자유와 권리에 따르는 책임과 의무를 다하여 스스로 국가 건설에 참여하고 봉사하는 국민정신을 드높인다 반공 민주 정신에 투철한 애국 애족이 우리의 삶의 길이며 자유 세계의 이상을 실현하는 기반이다 길이 후손에 물려줄 영광된 통일 조국의 앞날을 내다보며 신념과 긍지를 지닌 근면한 국민으로서 민족의 슬기를 모아 줄기찬 노력으로 새 역사를 창조하자 국민교육헌장 오암 김동출씀

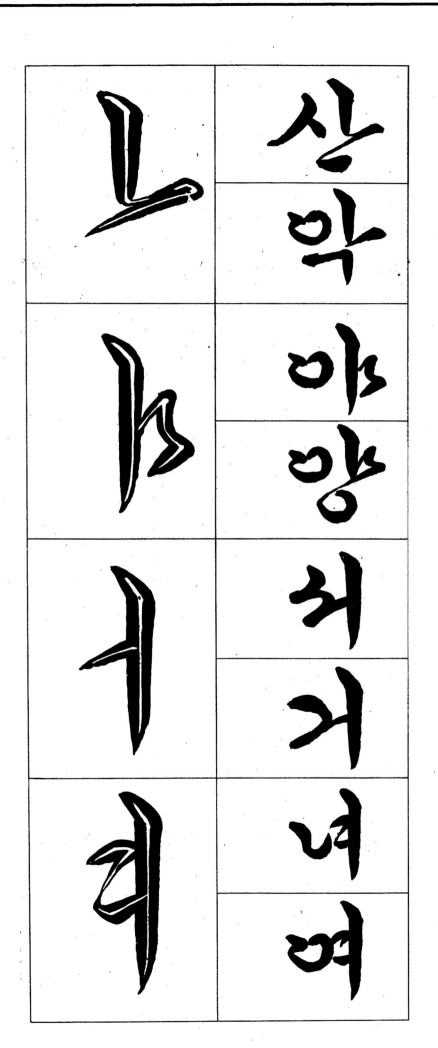

한글의 반흘림의 기본

한자(漢字) 서예에서 행서(行書), 초서(草書)가 있듯이 한글 서체에도 반흘림과 진흘림이 있다. 또 진흘림에는 두 자 이상을 이어 쓰는 연면체(連綿體)가 있는데 이들은 다같이 정자를 충분히 습득한 뒤라야 올바로 배울 수 있게 된다.

흘림에 있어 특히 유의해야 할 점은 정자를 쓸 때와는 달리 운필의 속도, 강약, 변화 등이 많으므로 이를 충분히 익히지 못하면 필력이 있는 생생한 글씨를 쓸 수 없는 것이다. 그러므로 일단 붓을 대면 계속 연속되는 기분으로 써야 하고 어느 정도 연습을 한 뒤에는 너무 글자 자형(字形)에만 구애되지 말고 대담하게 운필하는 수련도 쌓아야 한다.

다음의 흘림 기본 연습을 숙달될 때까지 많이 연습하고 다음 순서를 좇아 나가도록 한다.

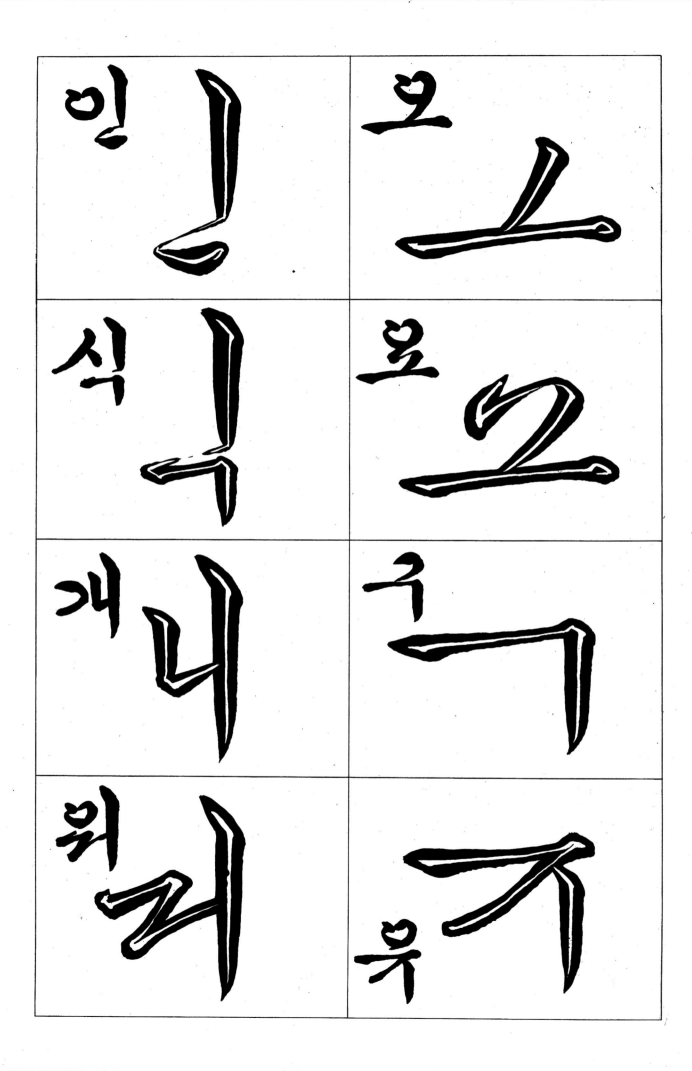

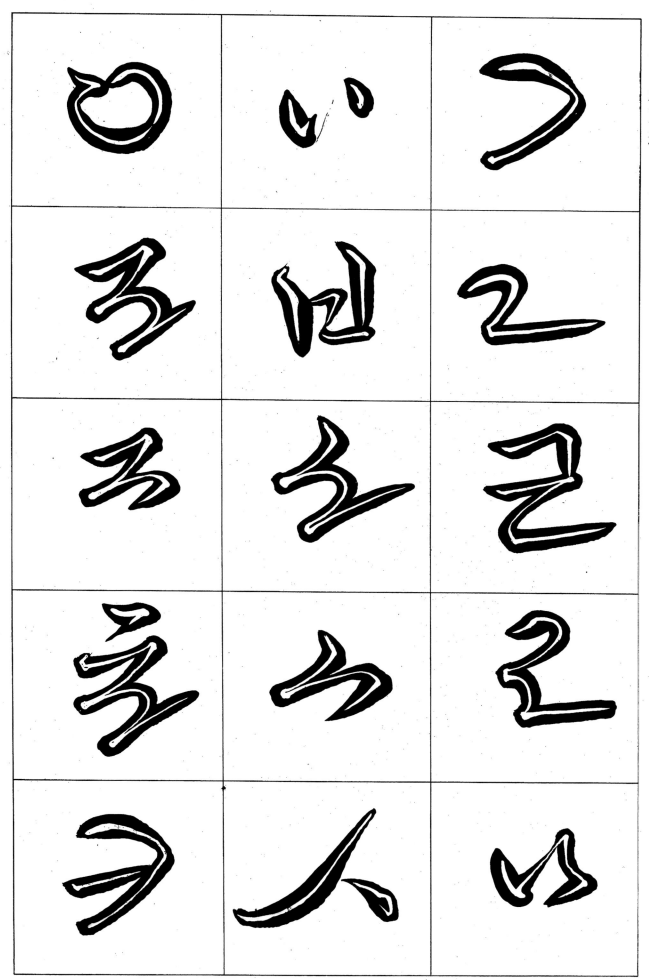

딸은 쌀이 없다

흐르는 물은
썩지 않느라

마음이 발라야

글씨도 바르라

가슴에억을

이마에예절을

입에는칫질을

손에노동을

나는 길이오 진리오 생명이니라

바 칠 가 샘
라 새 믈 이
에 내 에 길
가 이 아 을
나 일 니 믈
나 어 그 믄

쎄 월 은 늑 구 에 게 자 나

텽 둥 하 게 쥭 어 짓 자

봄 금 이 과 이 자 봄 믈

잘 이 룡 한 사 람 에 겐

응 리 가 본 과

추강 밝은 날에 일엽쥭

홀자 쥐어 내를 떨쳐

드니 잠든 백구가 놀란

랴 어라 쇠일 셩어 젹은

크 차 흥을 돕나니

한산섬 달 밝은 밤에 수룩에 혼자 앉아
큰 칼 옆에 차고 길은 시름 하는 젹에
어긔서 일셩호가는 나의 애를 끊나니

어버이 날 낳으셔 어질과
자길러 내니 이 두 벌 아니
시면 내 몸 나서 어질스나
아마도 지극한 은덕을 듯
내 갈아 하노라

로 강 쎄 쁘 르 동
길 샹 무 무 고 해
이 래 궁 하 긿 긜
쁘 한 회 사 도 과
쩔 사 샹 무 록 백
하 랆 쵤 리 하 득
쎄 래 리 나 느 산
　 한 회 라 닚 이
　 으 려 만 이 마

산에서 우는 작은새여
꽃이좋아
산에서
사노라네
산에는 꽃이 되네
꽃이 지네
갈봄여름없이
꽃이 지네

우 리 들 의 스 윌 을 닿 한

떤 에 셩 공 하 지 못 하 면

득 번 세 번 열 번 백 번 이

라 도 해 보 고 울 해 안 되

면 내 년 에 해 브 고 심 년

백년이걸려도좋나

욱리괘에안되면아들

괘또은자괘까지가쉬

리도괘한득림을되찾

고야말것이나

내 멋이 몇이나 하니 속 깊과 승

즉 이라 동상에 날 오로 니의 더

묵밭 값고 야 두어라 이나 싯 밖

에 뜨어 하여 묵 엇하 리구 름 빛

이 중 나 하 나 검 기를 자 로 한 나

바람 으리 맑다 하나 그 칠적 이

하노 매라 줄고 도 그 라 칠 뒤 없 기

눈 쓸 빨 인 가 하 노 라

소

느

흥

니

를

미

릑

굿

스

흥

초

서

한글 흘림의 연면(連綿)

글자를 한 자 이상 계속 이어 쓰는 것을 연면(連綿)이라고 한다. 두 자 이상 여러 글자를 연면할 수 있으나 억지로 연속시켜서는 안된다. 어느 글자들이 잘 연면되는가를 연구하여 자연스러운 연면법을 배우도록 한다.

한글전·예서(篆·隷書)

한글 서체에서도 한자의 경우와 마찬가지로 그 예술성이 풍부하기로는 흘림과 전·예서를 따를 것이 없다. 특히 한글 전·예서체는 해방 이후 일부 서예가에 의하여 시도되어 온 바 근자에 와서는 작품은 물론 실용면에 있어서도 그 비중이 한문 서예에 못지 않을 만큼 각종 현판을 비롯하여 책자의 표제문, 비문 등에 많이 활용되고 있다.

이와 같은 전·예서체는 국문이 처음 창제될 당시의 훈민정음의 원본과 용비어천가, 월인천강지곡 등의 각종 판본체(板本體)를 바탕으로 하여 이루어진 것이다.

다음의 판본체를 이용한 전·예서체의 기본을 배워 나가도록 하자. 그리고 후편의 여러 가지 판본을 참고하여 우리의 글을 소재로 한 아름다운 한글 서예를 연구하여 보자.

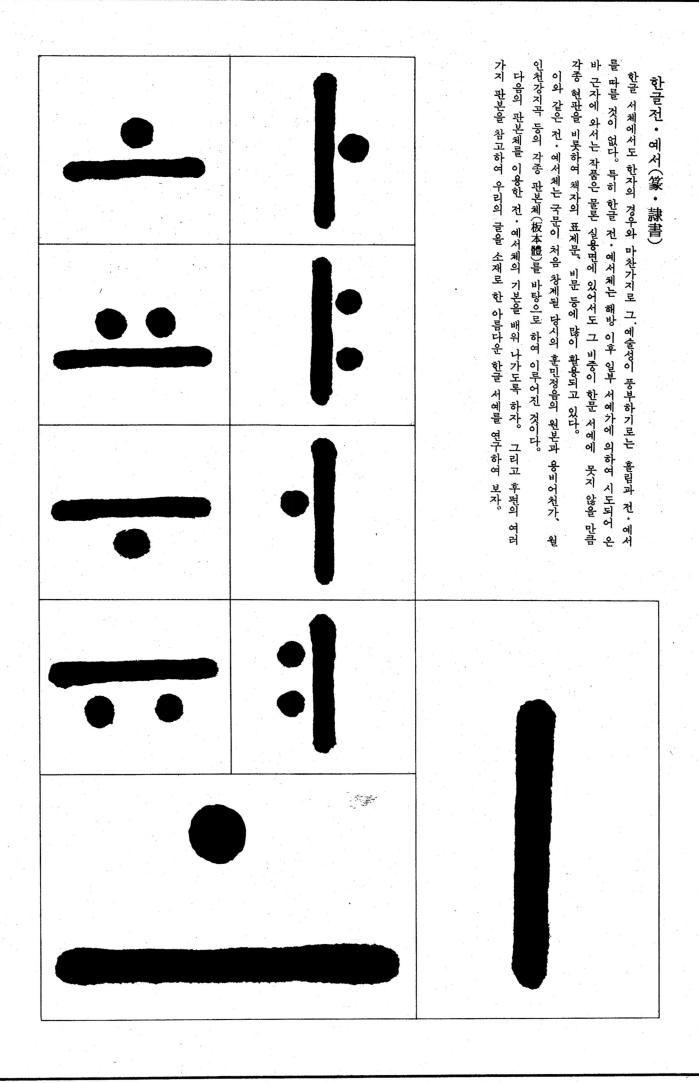

ㅋ	ㅂ	ㄱ
ㅌ	ㅅ	ㄴ
ㅍ	ㅇ	ㄷ
ㅎ	ㅈ	ㄹ
ㄲ	ㅊ	ㅁ

방필(方筆)과 원필(圓筆)

방필은 기필(起筆)과 수필(收筆)을 할 때 모(角)가 나게 쓰는 것을 말하며, 원필(圓筆)은 반대로 기필과 수필을 다소 둥글게 쓰는 필범을 말한다. 방필과 원필 중 어느 것이 더 좋은 체라고 단정하기는 어려운데 그것은 각기 특징이 있기 때문이다. 대개 방필은 딱딱한 느낌을 주고 원필은 부드러운 느낌이 난다.

판본체를 살펴 보면 훈민정음 원본의 판본체는 방필인데 비하여 월인천강지곡·용비어천가 등의 판본은 원필체이다. 방필과 원필을 잘 비교하여 아름다운 한글 천, 예서체를 배워 나가도록 하자.

원필(圓筆)

방필(方筆)

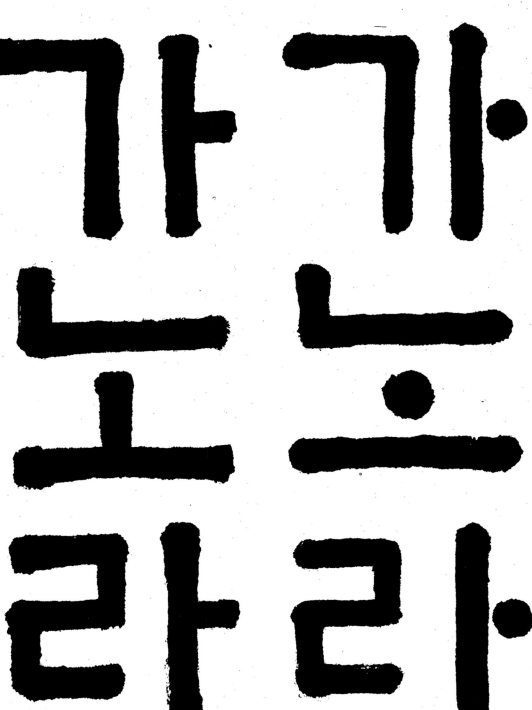

65

블 휘 기 픈

불휘기픈남군부루매아니뮐씨곳됴코여름한
니·심미기픈므른·ㄱ·물애아니그츨씨내히이러
·바·래가누니

이 글씨체는 용비어천가(龍飛御天歌)의 판본체(板本體)이다.

남은보ᄫᆞ

매아니밀

씨

곳

여

름

됴

하

코

누

니

가 내 무 시
누 히 래 미
니 이 아 기
　 러 니 픈
　 바 그 므
　 루 출 른
　 래 씬 ᄀᆞ

못호온고로당년의소실이가히블가스면
어타인이라드더여부모의누더이창셜째
흐느믈흐믈신이부져믈용납디못호
오디죄믈이에아더못호고고만수챵으로
써큰쟐믈삼아편일믈이더호믈봇구려
의수호디부더옥어써함연며더호믈로
욕힝믈삼수더니쥬기실호이이더
옥챵슈호믈아온다라도솜호여니셧므
음이도로혀뎌기인도믈써다려편일믈을

쏙지져 왈이 다고 더 타시니 고 디 순소가가 형의 게

샤 죄으라 나는 안면이 업서 데 긔 피모송으로다 방시

엇디 낫스러 더러으 리오 겹왈이 일을을 고 디 쳡이

아니으면 엇디 이예 니르리 오고 디 스로 샤죄으라 밧

으로 일이 업스니라 방시 마디 못 으 여 시 랑의 알파

나 아고 글 소으 말 디 산으 니 시 랑 부 뷔 일 벋 노니 나

고 일 변 긔 즈 시 랑 와 랴 방 쉬 임 의 반 이 으 로 제 고 노 라

춴 스 으 구 히 다 힝 으 니 으 하 노 우 리 부 뷔 노 록

셜시내범후셔

하여곰 신낭의 친영으을 수이 반환하쇼셔 하고 각

뻐ㄴ공과 말ᄉᆞᆷ을 밋쳐 금일의 ᄉ의 쇼ᄀᆡ를

디버ㄴ 심두의 겸연하야 뻐의 다만하야 쳥

샹코ᄶᆞ 하더ㄴ구 하ᄉᆞ를 위ᄒᆞ고ᄉᆞ의 남하시다 ᄒᆞㄴ대

샹ᄒᆞㅇ 심이라만 일며 밋 시면 파뎌 후 쳔리견하ㅇ

곰ᄆᆞᆯ연이 뎌ㄴ 쳐의 강님하시고 가ㄴ공이 두로

ᄒᆞㅇ오ㄴ 쇼공 더밧ᄉ이영ㅅ디 뻐로이에 잇기을히

더 겨뻘 쳐ㄱ이에ㄴ 리슈버로 하ㅇ 너고ㅁㅇ이 두

슌 말하ㅇ 영 밧ㄴ드ㄹ 가두 려금히 겨ㅅ 랑ㅇ을 쇼공ㅇ

을로 버뻐ᄆᆞ버 타ㅇ하ㅇ고 비로ㅅ ㄴ 당의 디려 와 밋ᄉ을

농가월령가

텬지 조판하매 일월셩신 비최거다

일월은 도수잇고 셩신은 젼차 잇셔

일년삼백육십일의 졔 도수 도라와셔

동지하지 츈츄분은 일힝으로 츄야하고

샹현하현 망회삭은 월륜의 영휴로다

뎌 지샹 별과 갓치 졋을 살펴 네니기를

북극을 보라 하야 원슌을 마련하니

이십사졀 해얏고 심이삭의 분별하야

뇌산의 졀후가 일망이 잇스니라

쇼를 하믜 월령으로 산멸이 졍표하다

참선문

아직 어미일러스니 이시며 이려 ᄒᆞ이라 ᄒᆞ이라

또 ᄀᆞᆯ오ᄃᆡ 일이 비록 범남ᄒᆞᆫ 듯ᄒᆞ나 허믈로 ᄒᆞ니라

이 말이 ᄆᆞᄎᆞ매 ᄉᆞ랑ᄒᆞᆷ이 허거니 날로ᄋᆞᄃᆡ 잇시

듕심의 감격ᄒᆞᆷ이 되여 디라 벽이라가 듕ᄋᆞ나

일여니 ᄆᆞᆺ허거스로ᄫᆡ여심회이러시니 을ᄃᆞ려딤

만ᄒᆞ니라 ᄀᆞᆼ이 숙환이 졈졈 ᄃᆞᆼᄒᆞ니가 둉ᄋᆞᆼ으로ᄫᅧᆼ이ᄀᆞ마ᄂᆞᆼ이

황황ᄒᆞᄋᆞ 구병ᄒᆞ여니 일 삭의 구라ᄃᆞ려 둉

ᄒᆞ니 셜셩복 최상의 ᄯᅢᆼ의 외 듕ᄋᆞ말ᄃᆞ심

셔망구에ᄒᆞ여 셜셩으로ᄃᆞ러 ᄆᆞ러 금체 니ᄯᅥᆯ 허가

마하 ㅅㅅ바야 마하 가로니가야 옴 살바

바예슉 다라나 가라야 다샤명 나막

3리 두바 이맘 알야 바로기제 새바라

다바 니라간타 나막 하리나야 마발다

사마온공모문찬(司馬溫公母文贄)

이그모와 ㅆ부모를 쓸 져어지니니아니

호으어든재 잇나니아니 호니라 구란스마

랑의 조모 황보시 명력의 호증호미

(연대·필자 미상)

답봉서(서간체) (연대·필자 미상)

명셩별 신상 평안이시고…

서희순 큰방 상궁이
고종황제에게 올린 글월 (서간체)

서희순

야간

평안ᄒᆞ옵신이ᄅᆞ옵ᄭᅵᄒᆞ오며어
ᄶᆞ온ᄉᆞ이더보옵은친히뵈옵ᄂᆞᆫᄃᆞᆺ반갑ᄉᆞ오며
모라다엽ᄉᆞ와ᄒᆞ오회뇨
졍회뭇ᄒᆞ옵ᄂᆞ셔보옵ᄂᆞ민망녀옵ᄉᆞ이엽ᄉᆞ화
ᄋᆞ옵ᄂᆞ이라ᄋᆞᆨ불계ᄂᆞᄃᆞᆺ신
ᄋᆞᆫ복ᄉᆞ이ᄒᆞ와ᄂᆞ옵ᄂᆞᆫᄒᆞ옵ᄃᆞ리ᄃᆞᆷ복ᄉᆞ옥회이라

大東千古開矇矓

用字例

初聲ㄱ。如감爲柿。·골爲蘆。ㅋ。如우케爲未舂稻。콩爲大豆。ㆁ。如러울爲獺。서에爲流澌。ㄷ。如·뒤爲茅。담爲墻。ㅌ。如고티爲繭。두텁爲蟾蜍。ㄴ。如노로爲獐。납爲猿。ㅂ。如불爲臂。:벌爲蜂。ㅍ。如·파爲蔥。·풀爲蠅。ㅁ。如

如·뫼為山·마為薯蕷 ᄫ如사·ᄫᅵ為蝦 드·ᄫᅴ為瓠 ㅈ如·자為尺 죠·ᄒᆡ為紙 ㅊ如·체為籭·채為鞭 ㅅ如·손為手 :셤為島 ㅎ如·부헝為鵂鶹·힘為筋 ㅇ如·비육為鷄雛·ᄇᆞ얌為蛇 ㄹ如·무뤼為雹 어·름為氷 ㅿ如아·ᅀᆞ為弟 :너·ᅀᅵ為鴇 ㆍ如·ᄐᆞᆨ為頤·ᄑᆞᆺ為小豆 ᄃᆞ·리為橋 ᄀᆞ·래為楸

君第一章。總叙我 朝 王業之興皆
由天命之佑。先述其所以作歌之
也志

블휘기픈남간바래아니뮐씨곶됴코여름하
니
이
시미기픈므른가래아니그츨씨내히이러바래
가니

根深之木風亦不扤有灼其華有蕡其實 扤五忽切動也 灼職略切華盛貌 華俗作花 蕡浮雲切實之盛也

源遠之水旱亦不竭流斯為川于海必達 竭其謁切竭盡也 達

태·ᄌᆞ 太子 눈ᄒ·오·ᅀᅡ양 象 ·올·나·ᄆᆞ·티·며

바·ᇰ시·그·돌·히 힘·을 ᄒ·ᄂᆡ ·이·기시니

其·ᄉᆞ·ᄊᆞᆸ 十

제간·을·뎌리모·ᄅᆞᆯ·히·쏜살·이·세날

·므·쏜ᄣᅥ·여·디니

·쎤 神·륵 力 ·이·이·리·세·실·씨ᄒᆞ·번·쏘시·니살

·이·네·닐·굽·무·피·ᄣᅥ·여·디니

·ᄭᅥ其·ᄉᆞ四·ᄊᆞᆸ十·힁一

희숙겸은졔나라안문사람이니어미병이이시

매숙겸이밤마다솔가온대마리룰조아병낫기

룰비더니공듕에셔웨여닐오뒤이병이뎡공듕

약지

으로술을비저먹으면나으리라ᄒ거ᄂᆞᆯ의

원ᄃᆞ려못고본초 약명괴록 흐쳑이라 에초즈되다알니업는

다라두로방문ᄒ여의도라ᄒᄂᆞᆫ써히ᄂᆞᆯ러면

ᄂᆡᄇᆞ라보니산듕의호ᄂᆞᆯ은사람이날글버히거

놀그ᄣᆞ디룰므른대답ᄒ뒤이눈뎡공듕이니풍

병에신효ᄒ니라숙겸이믄득졀ᄒ고업뒤여눈

믈을흘리며온쑷울ᄌ셰히니늙은사람이

구하라 그리하면
너희에게
주실것이요
찾으라 그리하면
찾을것이요
문을 두드리라
그러면
너희에게
열릴것이요
구하는 이마다
얻을것이요
찾는 이가
찾을것이요
두드리는 이에게
열릴것이니라

甫有叩求則天今
兩覓則笑雜叩則
天為甫海盖求者
無求浮覓者無不
覓而叩者・無不見
啓也・其十二年七八年
西紀一九七五年楊月
原谷金基界

김 기 승

山림을 접져아 름답다 내나라
 의 사랑위에 오래거라 내靈 오며 가슴에 손
 고 비는 말씀이 겨레산 쓸게하옵소서

손 재 형

한섬닮우 밤에 우룩에 후들 앉어
곤골일히 찾고싶흔 신름하춘어에
여시일경흥는 밤의 아풀흔다

현 중 화

꽃도 피려하고 버들도 푸르려
한다 빛은 술 다 익었네 벗님
네가 세 그려 육각에 두렷이
앉아 봄마지를 하리라

을 을 백로절 한내 김충현

흐르는 물처럼

정 죽 상

꿀벌이 꽃을 대하듯이 책을 대하라
벌은 달고도 향기로운 꿀을 마시되
그 꽃은 조금도 상함이 없나니라

일천구백칠십오년 초봄에 해산학인 심응섭 씁니다

나 보기가 역겨워
가실 때에는
말없이 고이
보내 드리우리다

영변에 약산
진달래꽃
아름 따다 가실 길에
뿌리우리다

가시는 걸음 걸음
놓인 그 꽃을
사뿐히 즈려 밟고
가시옵소서

나 보기가 역겨워
가실 때에는
죽어도 아니 눈물
흘리우리다

나랏말싸미 듕귁에 달아 문쫭와로 서르 사맛디 아니할쎄 이런 젼ᄎᆞ로 어린 백셩이 니르고져 홇배 이셔도 마참내 제 뜨들 시러 펴디 몯홇 노미 하니라 내 이를 윙ᄒᆞ야 어엿비 너겨 새로 스믈여듧 쫑ᄅᆞᆯ 밍ᄀᆞ노니 사ᄅᆞᆷ마다 ᄒᆡ여 수ᄫᅵ 니겨 날로 ᄡᅮ메 뼌ᄒᆞᆫ킈 ᄒᆞ고져 홇ᄯᆞ라미니라

을오년 한글날에 세종대왕 지으신 훈민정음을 첫머리로 벗기노라

갈물 이철경

땅우꽃이어라

김동 書

피와땀의씨는
위피피밤의밤은
리되어지다

편보서의 환

선

악인은선인앞에
엎트리고
불의자는의인의
문에
엎트리리라

해산 심용섭

소나무 아래 동자에게 물으면 스승은 약을 캐러 갔노라고 다만 이 산중에 있으련만 골마다 구름이라 알 길 없고나

령강 징주환

근하신년

새해 복 많이 받으십시요

새해 아침

정기곤 올림

실용 서예의 생명은 글씨로써 상대방에 의사 전달을 정확히 하기 위하여 순수 회화적인 서법을 떠나 글씨의 대소 간격 배열 배치 등에 유의하고 가급적 필법을 살려 보다 아름답게 바르게 고르게 써야 한다. 그 방법으로 삼각자를 이용하여 수직, 수평, 정간 등을 연필로 미리 장성하고 그 위에 먹글씨를 쓴 다음 먹물이 완전히 마른 후에 연필 자국을 깨끗이 지워 버린다.

청 첩

소망에 넘치는 새해를 맞이하여 다상다복하심을 송축하나이다

오는 일월 二十九일은 소생의 엄친(康宇澈字)의 회갑 일이온바 자축하는 뜻으로 간략한 수연을 마련하고 한자리에 모시고져 하오니 부디 왕림하여 주시기 앙망하나이다

모신날 一九三년 一월 일(음우월 일)오 시

장 소 안성군 공도면 소사리(송전) 자택

위하

사위 아들 아들 조현 리현 영재 광 재 묵재재

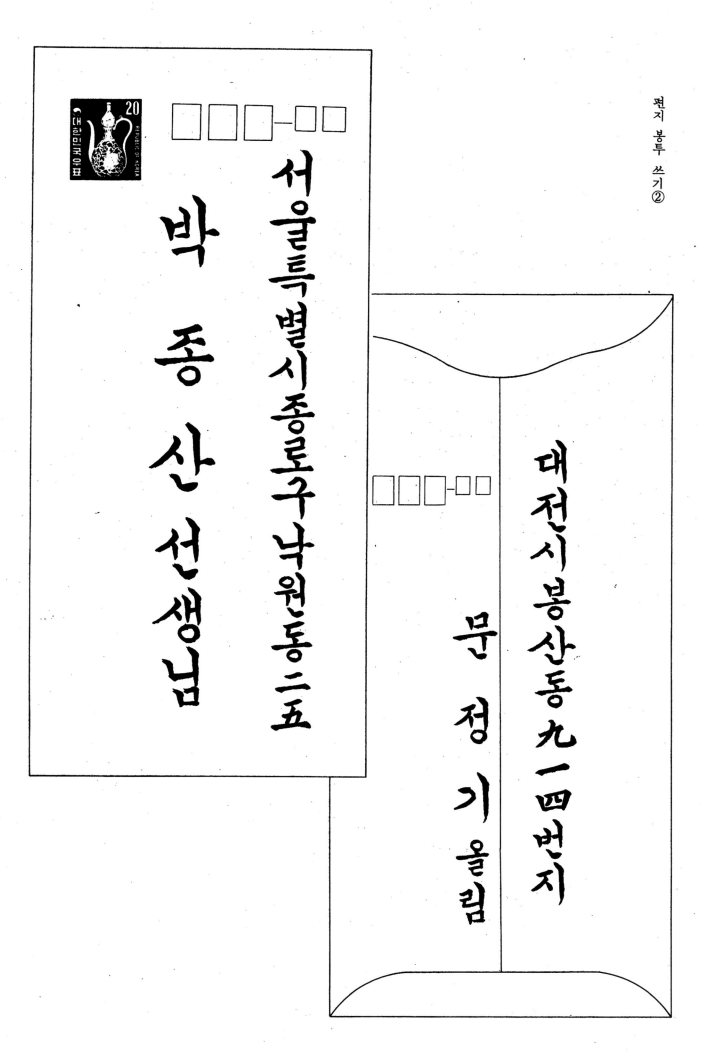

서울특별시 종로구 낙원동 二五

박 종 산 선생님

대전시 봉산동 九一四번지

문 정 기 올림

사흘

인회단결

가흘

성노건

실력강

교흘

정직하고

성실하게

노력하자

문패 쓰기

문패는 목각이나 대리석에 글자를 새긴 외에 나무판에 활자판을 붙여 만든 것도 있다.

심 종 건

서울특별시 성북구 성북동 一二三

이 봉 환

정주환(鄭主煥) 年譜

1954 한국서예프린트인쇄기술학원 서예강사
1956 한국서예학원 원장 및 설립인가
1975 한국서예디자인학원 원장 및 설립인가
1976 제1회~7회 한국서예학원전(세종문화회관) 개최
1977 한국서화가총연맹 이사장 피선
1977 서예전서 8권 정법한글서예 저서, 신영출판사
1978 국한 펜글씨 교본 저서, 신영출판사
1980 선경그룹, 삼성그룹, 제일제당 서예지도
1981 상명대학교 서예강사
1982 한국원로중진서예가협회 회장
1983 경희대학교 경영대학원 노사인력관리학과 졸업
1984 인촌 김성수, 근총 백관수 비문휘호 등 100여종
1990 중국 북경대학초청 한국서화가전 개최
1990 중국 북경대학 한중문화교류기여 영예증서 수장
1991.5 코리아 서화전 및 남북미술세미나 남측단장(중국 북경국제회의중심)
1991 중국 북경대학 조선문화연구소 작품기증
1998 사단법인 남북코리아미술교류협의회 이사장 피선
2001 민족 공동통일미술전 개최(통일부, 문화관광부 후원)
2003 민주평화통일자문회의 위원위촉
2003 연세대학교 박물관소장 작품 기증
2006 우정사업본부 우표디자인 심사위원장
2008 대한민국 서예문화대전 심사위원장
2012 서예문인화 개인전(한국미술관)

고급 한글서예 정법	정가 18,000원

2023年 09月 15日 2판 인쇄
2023年 09月 20日 2판 발행
　편　찬 : 정　주　환
　　　　　(松　園　版)
　발행인 : 김　현　호
　발행처 : 법문　북스
　공급처 : 법률미디어

152-050
서울 구로구 경인로 54길4(구로동 636-62)
TEL : 2636-2911~2, FAX : 2636-3012
등록 : 1979년 8월 27일 제5-22호
Home : www.lawb.co.kr

▍ISBN 978-89-7535-619-3 (03640)
▍파본은 교환해 드립니다.